U0054254

命運是機會的影子

我因而明白，我是一個與我的書寫獨處的人，
孤單自若並且遠離所有

——莒哈絲

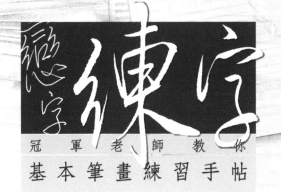

戀字練字

冠軍老師教你
基本筆畫練習手帖

黃惠麗 老師 ——— 著

寫字，是建構的過程。
提筆，按、提、挑、捺，
一筆一畫、一點一滴，
基本筆畫互相交錯，
躍然紙上，
文字開始有了溫度與意象。

目錄

「提」和「按」是寫字時的兩種主要運筆方法，在前者的飄逸與後者的沉著中，力道強弱不同的文字筆畫，便產生了不一樣的線條美感。

文字，是線條的形象藝術。
在握筆書寫時，手指的施力輕重與快慢節奏，讓線條在不同的筆壓下，有了粗細與剛柔變化，也讓閱讀者彷彿能感受到書寫者的心境意象。

提筆寫好字

靈魂選擇他的伴侶——
而後——將門一關——
對她神聖的優勢群體——
勿再引薦——

<div align="right">

——艾蜜莉‧狄金生（Emily Dickinson）

</div>

「和文字談戀愛，該是什麼樣的滋味？」

應該是這樣子的吧，會為了想出一個好詞或寫出一個字，一而再、再而三地反覆修訂且不厭其煩。

不管怎樣，能夠落筆為文，成就的都是自己。

然而，手寫和電腦打字的差別，就在於面對面互動，或是遠距離想像。

這本《戀字‧練字：冠軍老師教你基本筆畫練習手帖》是《戀字：冠軍老師教你日日寫好字，日日是好日》一書的延伸練習，為了就是落實想像，重新回味文字的感動。

因此，除了增加「字的基本筆法」與「結構」的練習頁數，還有以下特點：

一、例字是依據教育部頒布的標準字體,與《戀字》多引用帖寫字體有所差異。目的是希望,先求書寫標準字體的正確性,再求帖寫字體的優美與流暢線條。

二、將 35 種基本筆法整合編排,並列為首先練習的內容。每一種筆法熟練後再臨寫字體,如此才能掌握運筆的要領。

三、每一種筆法的例字,都將該筆法的位置加以反白,以便在習寫字體時,能夠掌握筆法的正確性。

工作繁忙,沒有時間?講求時效,缺乏耐性?以上種種,讓人們忘了字的美感,文筆的精妙。

一如艾蜜莉所言「靈魂會選擇自己的友伴」,輕關上門,翻開書頁,拾起筆,一起找回專一而深情的文字關係。

人生整理術,就先從寫好字開始吧!

·當你凝視深淵 深淵也凝視著你

Part 1

打好寫字基本功

字的基本筆法

依據教育部標準字體，由硬筆字冠軍老師
——黃惠麗老師，從基本筆法親自示範臨
寫，點、挑、撇、捺，紮實基礎，一筆一畫
完整示範，一步一腳印練習，建構成美麗的
文字，打好寫字的基本功。

Part.1 字的基本筆法

「提」和「按」是寫字時的兩種主要運筆方法，在前者的飄逸與後者的沉著中，力道強弱不同的文字筆畫，便產生了不一樣的線條美感。

按：筆尖落紙行筆，到筆畫結束時仍停留在紙面上。

範例與練習

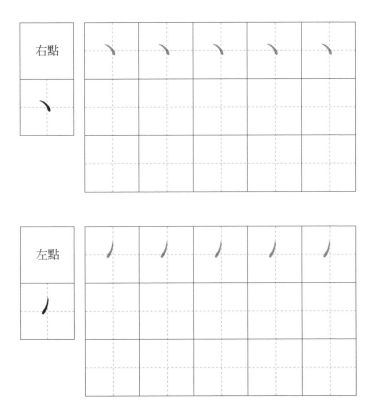

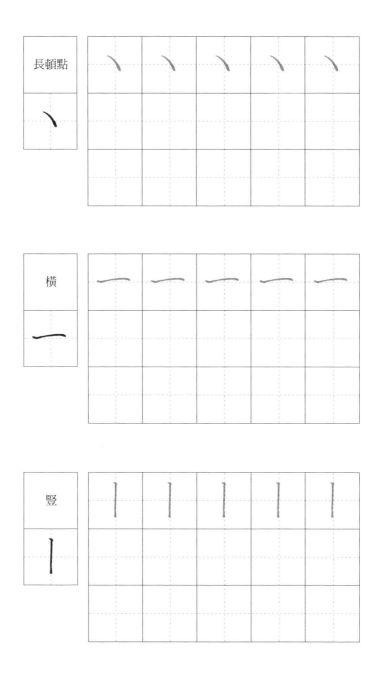

長頓點

橫

豎

撇頓點					
ㄑ					

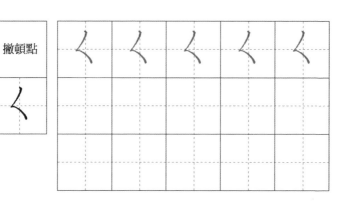

撇橫					
ㄴ					

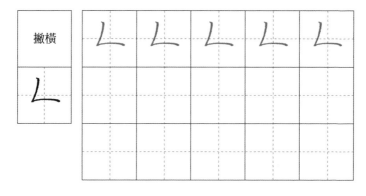

橫折					
ㄱ					

豎折（一）					
L	L	L	L	L	L

豎折（二）					
L	L	L	L	L	L

橫折橫					
㇠	㇠	㇠	㇠	㇠	㇠

提：筆尖落紙行筆，到筆畫後半段時漸漸提起，最後離開紙面。

範例與練習

橫撇	フ	フ	フ	フ	フ
フ					

橫撇 橫折撇	ヲ	ヲ	ヲ	ヲ	ヲ
ヲ					

豎橫折	ㄣ	ㄣ	ㄣ	ㄣ	ㄣ
ㄣ					

斜捺

平捺

挑

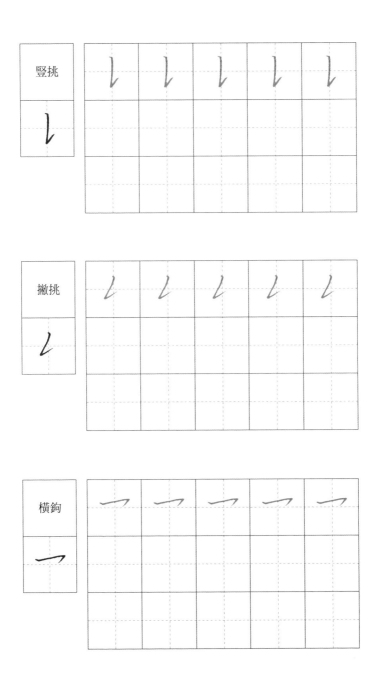

豎挑

撇挑

橫鉤

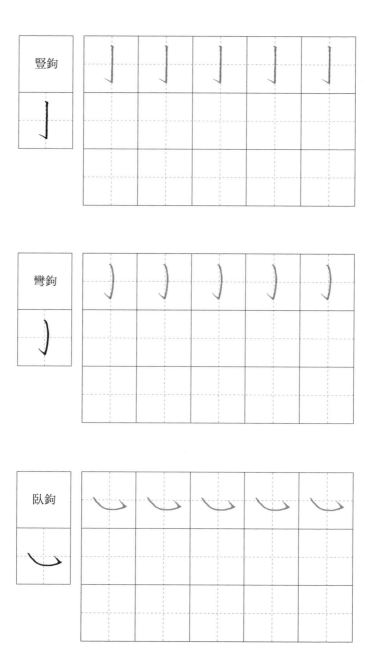

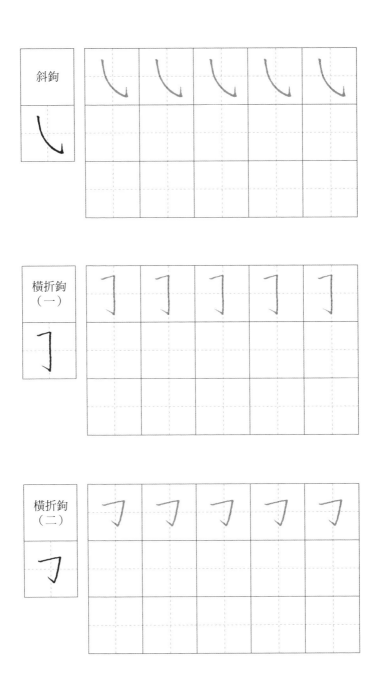

橫曲鉤	乙	乙	乙	乙	乙
乙					

橫斜鉤	ﻟﻟ	ﻟﻟ	ﻟﻟ	ﻟﻟ	ﻟﻟ
ﻟ					

豎曲鉤	㇄	㇄	㇄	㇄	㇄
㇄					

豎橫折鉤	ㄅ	ㄅ	ㄅ	ㄅ	ㄅ
ㄅ					

橫撇橫折鉤	ㄋ	ㄋ	ㄋ	ㄋ	ㄋ
ㄋ					

橫撇彎鉤	ㄋ	ㄋ	ㄋ	ㄋ	ㄋ
ㄋ					

·讓自己幸福 是唯一的道德

Part 2

文字是線條的形象藝術

字的基本筆法與例字

文字，是線條的形象藝術。
在握筆書寫時，手指的施力輕重與快慢節奏，讓線條在不同的筆壓下，有了粗細與剛柔變化，也讓閱讀者彷彿能感受到書寫者的心境意象。

Part.2 字的基本筆法與例字

範例與練習

知 知 知 知 知 知
知 知 知 知 知 知

戀字 練字 冠軍老師教你基本筆畫練習手帖

左點	ノ	ノ	ノ	ノ	ノ
ノ					

它 它 它 它 它 它
它 它 它 它 它 它

恍 恍 恍 恍 恍 恍
恍 恍 恍 恍 恍 恍

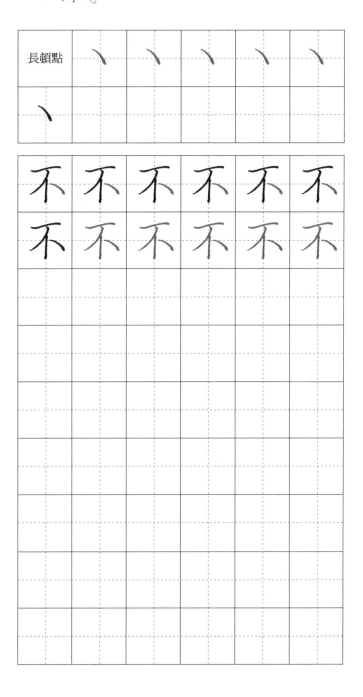

長頓點

外 外 外 外 外 外
外 外 外 外 外 外

横	一	一	一	一	一
一					

六	六	六	六	六	六
六	六	六	六	六	六

下 下 下 下 下 下

下 下 下 下 下 下

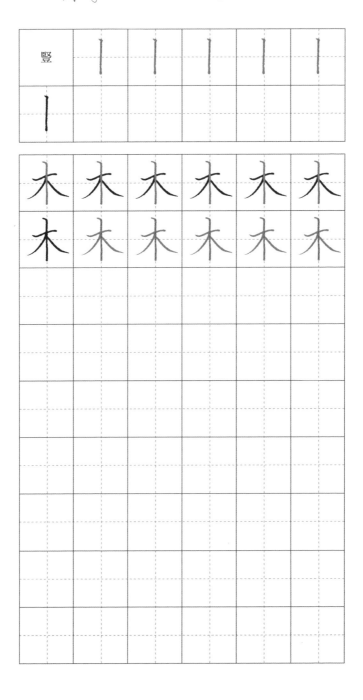

利 利 利 利 利 利

利 利 利 利 利 利

撇頓點	㇄	㇄	㇄	㇄	㇄
㇄					

女	女	女	女	女	女
女	女	女	女	女	女

巡 巡 巡 巡 巡 巡

巡 巡 巡 巡 巡 巡

撇橫	ㄴ	ㄴ	ㄴ	ㄴ	ㄴ	ㄴ
ㄴ						

毋	毋	毋	毋	毋	毋
毋	毋	毋	毋	毋	毋

橫折	ㄱ	ㄱ	ㄱ	ㄱ	ㄱ
ㄱ					

白	白	白	白	白	白
白	白	白	白	白	白

固 固 固 固 固 固
固 固 固 固 固 固

豎折 (一)	L	L	L	L	L	L
L						

山	山	山	山	山	山
山	山	山	山	山	山

牙　牙　牙　牙　牙　牙

牙　牙　牙　牙　牙　牙

豎折 (二)	ㄴ	ㄴ	ㄴ	ㄴ	ㄴ
ㄴ					

芒	芒	芒	芒	芒	芒
芒	芒	芒	芒	芒	芒

| 橫折橫 | 乙 | 乙 | 乙 | 乙 | 乙 |

| 乙 | | | | | |

| 朵 | 朵 | 朵 | 朵 | 朵 | 朵 |
| 朵 | 朵 | 朵 | 朵 | 朵 | 朵 |

役 役 役 役 役 役

役 役 役 役 役 役

懸針	｜	｜	｜	｜	｜
｜					

羊	羊	羊	羊	羊	羊
羊	羊	羊	羊	羊	羊

市　市　市　市　市　市

市　市　市　市　市　市

斜撇	ノ	ノ	ノ	ノ	ノ
ノ					

仁	仁	仁	仁	仁	仁
仁	仁	仁	仁	仁	仁

左 左 左 左 左 左

左 左 左 左 左 左

豎撇	ﾉ	ﾉ	ﾉ	ﾉ	ﾉ
ﾉ					

使	使	使	使	使	使
使	使	使	使	使	使

底 底 底 底 底 底
底 底 底 底 底 底

橫撇	フ	フ	フ	フ	フ
フ					

又	又	又	又	又	又
又	又	又	又	又	又

名 名 名 名 名 名

名 名 名 名 名 名

橫撇 橫折撇	乃	乃	乃	乃	乃
乃					

延	延	延	延	延	延
延	延	延	延	延	延

庭 庭 庭 庭 庭 庭
庭 庭 庭 庭 庭 庭

豎橫折	�troke	ㄣ	ㄣ	ㄣ	ㄣ	ㄣ
ㄣ						

吳	吳	吳	吳	吳	吳
吳	吳	吳	吳	吳	吳

龍 龍 龍 龍 龍 龍
龍 龍 龍 龍 龍 龍

斜捺	⟍	⟍	⟍	⟍	⟍
⟍					

大	大	大	大	大	大
大	大	大	大	大	大

挑	✓	✓	✓	✓	✓
✓					

以	以	以	以	以	以
以	以	以	以	以	以

拉 拉 拉 拉 拉 拉

拉 拉 拉 拉 拉 拉

豎挑	⌊	⌊	⌊	⌊	⌊
⌊					

比	比	比	比	比	比
比	比	比	比	比	比

良 良 良 良 良 良
良 良 良 良 良 良

撇挑	ㄥ	ㄥ	ㄥ	ㄥ	ㄥ
ㄥ					

去	去	去	去	去	去
去	去	去	去	去	去

公 公 公 公 公 公

公 公 公 公 公 公

橫鉤	ㄱ	ㄱ	ㄱ	ㄱ	ㄱ
ㄱ					

也	也	也	也	也	也
也	也	也	也	也	也

守 守 守 守 守 守

守 守 守 守 守 守

豎鉤	﹂	﹂	﹂	﹂	﹂
﹂					

才	才	才	才	才	才
才	才	才	才	才	才

水 水 水 水 水 水
水 水 水 水 水 水

彎鉤)))))
)					

手 手 手 手 手 手
手 手 手 手 手 手

狗　狗　狗　狗　狗　狗

狗　狗　狗　狗　狗　狗

臥鉤	㇄	㇄	㇄	㇄	㇄
㇄					

心	心	心	心	心	心
心	心	心	心	心	心

思 思 思 思 思 思

思 思 思 思 思 思

斜鉤	し	し	し	し	し
し					

成	成	成	成	成	成
成	成	成	成	成	成

我　我　我　我　我　我

我　我　我　我　我　我

橫折鉤 (一)	ㄱ	ㄱ	ㄱ	ㄱ	ㄱ
ㄱ					

月	月	月	月	月	月
月	月	月	月	月	月

司 司 司 司 司 司

司 司 司 司 司 司

橫折鉤 (二)	フ	フ	フ	フ	フ
フ					

力	力	力	力	力	力
力	力	力	力	力	力

而　而　而　而　而　而

而　而　而　而　而　而

橫曲鉤	乙	乙	乙	乙	乙
乙					

乞	乞	乞	乞	乞	乞
乞	乞	乞	乞	乞	乞

九 九 九 九 九 九
九 九 九 九 九 九

橫斜鉤	乁	乁	乁	乁	乁
乁					

風	風	風	風	風	風
風	風	風	風	風	風

凡　凡　凡　凡　凡　凡

凡　凡　凡　凡　凡　凡

豎曲鉤	ㄴ	ㄴ	ㄴ	ㄴ	ㄴ
ㄴ					

包	包	包	包	包	包
包	包	包	包	包	包

見　見　見　見　見　見
見　見　見　見　見　見

豎橫折鉤	ㄅ	ㄅ	ㄅ	ㄅ	ㄅ
ㄅ					

引	引	引	引	引	引
引	引	引	引	引	引

弟　弟　弟　弟　弟　弟

弟　弟　弟　弟　弟　弟

橫撇橫折鉤	了	了	了	了	了
了					

乃	乃	乃	乃	乃	乃
乃	乃	乃	乃	乃	乃

秀　秀　秀　秀　秀　秀

秀　秀　秀　秀　秀　秀

橫撇彎鉤	ろ	ろ	ろ	ろ	ろ
ろ					

院	院	院	院	院	院
院	院	院	院	院	院

部 部 部 部 部 部

部 部 部 部 部 部

・黑夜給了我黑色的眼睛 我卻用它尋找光明

Part 3

寫出文字的黃金比例

字的基本結構

寫字就和蓋房子一樣，線條筆畫是鋼筋骨
架；寫者的氣息風采是磚瓦水泥，兩者相合
後，便呈現出每個人獨一無二的字跡風格。
寫字前先對字的結構有所了解，下筆時才能寫
出黃金比例，展現文字最美的樣態。

Part.3 字的基本結構

1 部件組合結構

(1) 獨體字

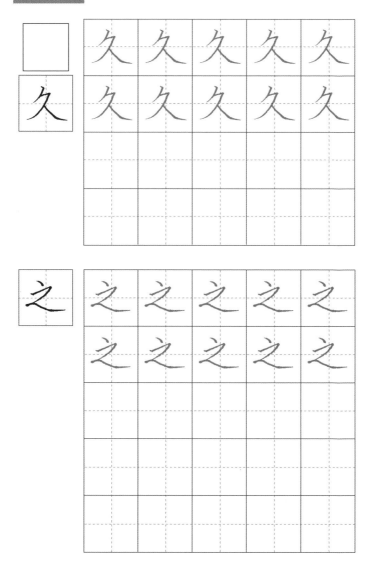

(2) 合體字

◎左右合體

	故	故	故	故	故
故	故	故	故	故	故
欣	欣	欣	欣	欣	欣
	欣	欣	欣	欣	欣

俗

俗 俗 俗 俗 俗
俗 俗 俗 俗 俗

沌

沌 沌 沌 沌 沌
沌 沌 沌 沌 沌

形

形 形 形 形 形 形
形 形 形 形 形

到

到 到 到 到 到 到
到 到 到 到 到

即 即 即 即 即 即
即 即 即 即 即 即

助 助 助 助 助 助
助 助 助 助 助 助

◎上下合體

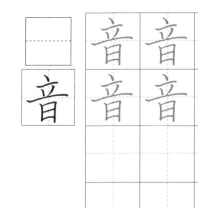

音	音	音	音	音
音	音	音	音	音

志	志	志	志	志
志	志	志	志	志

一	茂	茂	茂	茂	茂
茂	茂	茂	茂	茂	茂

客	客	客	客	客	客
	客	客	客	客	客

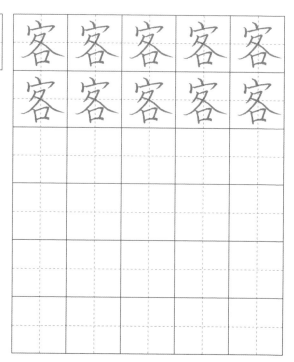

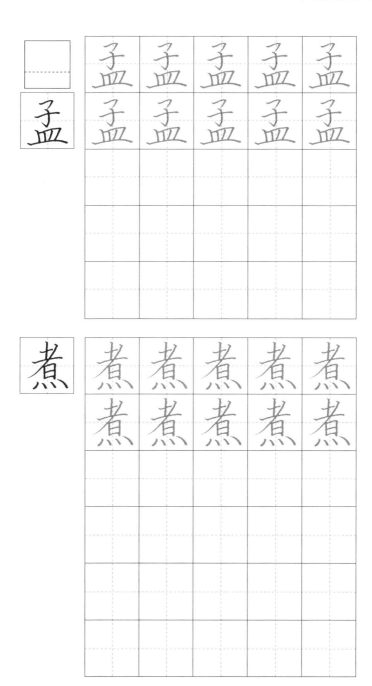

孟

煮

應字 練字 冠軍老師教你基本筆畫練習手帖

◎三拼字

浙

浙 浙 浙 浙 浙
浙 浙 浙 浙 浙

側

側 側 側 側 側
側 側 側 側 側

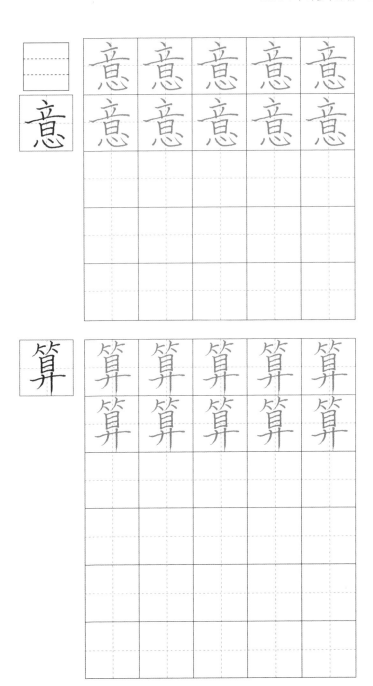

碧

| 碧 | 碧 | 碧 | 碧 | 碧 |
| 碧 | 碧 | 碧 | 碧 | 碧 |

智

| 智 | 智 | 智 | 智 | 智 |
| 智 | 智 | 智 | 智 | 智 |

嶺

| 嶺 | 嶺 | 嶺 | 嶺 | 嶺 |
| 嶺 | 嶺 | 嶺 | 嶺 | 嶺 |

品

| 品 | 品 | 品 | 品 | 品 |
| 品 | 品 | 品 | 品 | 品 |

◎全包圍

◎半包圍

廊　廊 廊 廊 廊 廊
　　廊 廊 廊 廊 廊

屋　屋 屋 屋 屋 屋
　　屋 屋 屋 屋 屋

句

句 句 句 句 句
句 句 句 句 句

氣

氣 氣 氣 氣 氣
氣 氣 氣 氣 氣

問	問	問	問	問	問
問	問	問	問	問	問

凰	凰	凰	凰	凰	凰
	凰	凰	凰	凰	凰

2 外形結構

□	心	心	心	心	心
心	心	心	心	心	心
心					

□	田	田	田	田	田
田	田	田	田	田	田
田					

園 園 園 園 園 園

園 園 園 園 園 園

園

天 天 天 天 天 天

天 天 天 天 天 天

天

百　百　百　百　百
百　百　百　百　百

百

樂　樂　樂　樂　樂
樂　樂　樂　樂　樂

樂

· 觀音在遠z的山上 罌粟左罌粟的田裡

3 常見部首字結構

女部

火部

火
烽

灬
煎

火
焚

心部

忄	怕	怕	怕	怕	怕
怕	怕	怕	怕	怕	怕

心	怎	怎	怎	怎	怎
怎	怎	怎	怎	怎	怎

小	恭	恭	恭	恭	恭
恭	恭	恭	恭	恭	恭

手部

手					
拜	拜	拜	拜	拜	拜
	拜	拜	拜	拜	拜

水部

氵	江	江	江	江	江
江	江	江	江	江	江

水	泉	泉	泉	泉	泉
泉	泉	泉	泉	泉	泉

水	泰	泰	泰	泰	泰
泰	泰	泰	泰	泰	泰

衣部

衤	被	被	被	被	被
被	被	被	被	被	被

衣	裂	裂	裂	裂	裂
裂	裂	裂	裂	裂	裂

衣	褒	褒	褒	褒	褒
褒	褒	褒	褒	褒	褒

木部

人部

刀部

刀	分	分	分	分	分
分	分	分	分	分	分

刂	刻	刻	刻	刻	刻
刻	刻	刻	刻	刻	刻

玉部

王 理	理	理	理	理	理
	理	理	理	理	理

王 琴	琴	琴	琴	琴	琴
	琴	琴	琴	琴	琴

玉 璧	璧	璧	璧	璧	璧
	璧	璧	璧	璧	璧

．此情無計可消除 才下眉頭 卻上心頭

Part 4

循序漸進展現文字氣韻

字的筆順基本規則

我們常說，行事要循序漸進，寫字也是如此。筆順，就是寫一個字的標準步驟。筆順的書寫先後，影響了筆畫的起落承接，筆順正確，則文字的間架能組合適當，字自然就美。而熟悉筆順，在書寫時也能順暢運筆，文字間的氣韻就能流暢地展現了。

Part.4 字的筆順基本規則

1 一般原則

先橫後豎

先撇後捺

自上而下

玄	玄	玄	玄	玄	玄
	玄	玄	玄	玄	玄

易	易	易	易	易	易
	易	易	易	易	易

自左而右

你 你 你 你 你 你
你 你 你 你 你

詩 詩 詩 詩 詩 詩
詩 詩 詩 詩 詩

 冠軍老師教你基本筆畫練習手帖

由右而左

道	道	道	道	道	道
	道	道	道	道	道

廷	廷	廷	廷	廷	廷
	廷	廷	廷	廷	廷

由外而內

| 肉 | 肉 | 肉 | 肉 | 肉 | 肉 |
| 肉 | 肉 | 肉 | 肉 | 肉 |

| 雨 | 雨 | 雨 | 雨 | 雨 | 雨 |
| 雨 | 雨 | 雨 | 雨 | 雨 |

先中間後兩邊

小	小	小	小	小	小
	小	小	小	小	小

永	永	永	永	永	永
	永	永	永	永	永

先內後封口

國家圖書館出版品預行編目 (CIP) 資料

戀字.練字：冠軍老師教你基本筆畫練習手帖
/ 黃惠麗作. -- 第一版. -- 臺北市：博思智庫，
民 105.05 面；公分

ISBN 978-986-92988-0-3 (平裝)

855 104012754

 07

 冠軍老師教你基本筆畫練習手帖

作　　者｜黃惠麗
封面題字｜黃惠麗
執行編輯｜吳翔逸
美術設計｜蔡雅芬
行銷策劃｜李依芳

發 行 人｜黃輝煌
社　　長｜蕭艷秋
財務顧問｜蕭聰傑
出 版 者｜博思智庫股份有限公司
地　　址｜104 臺北市中山區松江路 206 號 14 樓之 4
電　　話｜(02) 25623277
傳　　真｜(02) 25632892

總 代 理｜聯合發行股份有限公司
電　　話｜(02)29178022
傳　　真｜(02)29156275

印　　製｜永光彩色印刷股份有限公司
定　　價｜240 元
第一版第一刷　中華民國 105 年 06 月

ISBN　978-986-92988-0-3
© 2016 Broad Think Tank Print in Taiwan

 博思智庫股份有限公司

博思智庫粉絲團　Facebook.com/broadthinktank

樂觀的人在困難裡看見機會